The Party

At

The End

凡例

一、本書內容是將未知領域傳來的書籍資料解凍、翻譯、重現的成果。

一、語言有部分無法解讀，故翻譯時以當下的正確性爲優先。

一、翻譯內容的語句卽使或多或少有不太通順的地方，爲求不改動意義，盡可能不做增補。

一、譯文以正確性優先，統一性爲後。

一、影像紀錄可能由於劣化的關係沒有色彩資料，又或者原本就是黑白。

我反覆跳著　無法挽回的　舞蹈

等待著　球根植物

燃燒殆盡之時

一如眾人所知，我們有段不願回首的過去。

在那段時間還維持了相當長久又無趣的和平，

所有的紀錄除了消費以外都顧及不到，

就連懷舊的情緒都沒有，這大家都曉得。

但是我們這段時間迎來了新的同伴。

我希望能藉此次重大契機記錄下他們在這的模樣。

一萬年後大家將邁向約定的末日，

我將這段期間某日的派對記錄下來並獻給我可愛的同伴。

帶著滿滿的愛　拉朵拉

— 打擾你讀書了，這本書好像很有趣。

我正在午睡，書的內容對非常有意思的初期宇宙有科學面的見解。

— 作夢了嗎？

我夢到自己被玫瑰說：「你終究還是個懶人啊。」這話倒是真的。

— 被你當床躺著的這間診療所，治療完客人後的照護可是有口碑的唷，會好好給確切的建議這一點也是。

那只是因為我身為前‧寶石人卻很懶惰，令他們覺得稀奇。名醫的診療非常嚴謹。

— 冰，可以吃了嗎？

這是客人送的伴手禮。我剛剛不小心午睡了一下。昨天是吃蜂蜜薄荷茶、薰衣草蛋糕、炸霧。

— 有特別喜歡的嗎？

蓮花脆片，三十的店賣的。

— 都跟客人聊些什麼？

天氣啊，心情啊，跟情人有關的話題啊。剛剛聊的是內心最深又夢幻的話題。祕密與否看我的心情。

── 本來想要拍攝你的洞。

大家都想看，要是有留一個就好了。

── 今晚的派對見。

大概會見吧。

── 開始之前你都要待在海裡嗎？

約好了要在這見面。

── 喜歡新的合成海嗎？

非常喜歡，很溫暖，身體不會溶化。

── 有推薦的海上娛樂嗎？

衝浪，只是在海上浮沉也很不錯，無論天空是黑的還是出太陽都不錯。

── 他呢？

一樣在地下祈禱，沒有效用但很自在。

── 哎呀，辰砂，我正想去拜訪你。
歡迎，你要找藍黝嗎？

── 我是要記錄今天的派對，四處晃晃。
這樣啊，主要商品都已經進貨了，在會場見。給紀念品外盒用的紫堇花在那裡，那些是樣品，要用在紫水晶做的餅乾上。

── 真是惹人憐愛，你也會來吧？
葳勒格特有為我準備禮服，所以我會去。

── 我會帶那位很古怪、隸屬植物園的昆蟲學家去喔。
啊啊，嗯，為什麼說這個？

── 跟花有關的工作做起來如何？
我很喜歡花，一直都很喜歡。現在不再會排出毒素，摸了也不會傷到花，讓我很開心。

── 給我玫瑰吧，顏色是淡淡煙燻過的土星紫那種，有的我全要。
這款是最新的，花色有遠古的神祕風情，藍黝會喜歡的，一定會。

── 希望能在紀錄裡放你的詩。

不要。

── 你的詩很棒。

睡覺比較棒。

── 也是，改變主意的話跟我說。

知道了。

── 嗨，睿智的你，過得好嗎？

你好，天氣真好呢。

── 如果還問你今天忙不忙就太蠢了，今天開了多少會？

21 場，還有 14 場要開。

── 趕得上派對嗎？

可以的，我很期待呢，早餐打算吃少點。

── 請詳細說說午餐預計吃什麼。

三明治，翡翠做的，至於會夾什麼料得去問他。我猜有煙燻鮭魚、鮮奶油、洋蔥、茴香、檸檬，這是從這一百天的數據統計推測的，再拜託你幫我看答案對不對。

── 交給我吧。這座新的研究寺院真美啊。

祈望能讓大家幸福。

── 我聽說有夥伴來不及復原。

很遺憾，有若干名夥伴的記憶已經蒸發達到標準值，要全部都救回來相當困難，但我會盡最大的努力，直到末日那天。

—— 議長，忙嗎？

比以前忙，議長是以前的職位，現在我是輔佐的角色。

—— 喜歡工作嗎？

他的能力本來就比我優秀，位階較高只是因爲我身體的性質，藍柱石能得到應有的評價讓我很高興，能夠輔佐他也是。

—— 眞是美麗的庭院。

那裡啊，移植了地面上寺院的水生植物，三天就開了稀有的花。培育順利的話黑鑽應該就會讓水母的幼體待在那。

—— 這是懷舊並重現安穩的過去嗎？

單純是回憶，我們已經度過封閉又充滿痛苦的時期，沒有人希望回到從前，也回不去了。現今的一切都很美好又正確，至少對我而言是這樣。

—— 想問三明治夾了什麼料。

煙燻鮭魚、鮮奶油、洋蔥、茴香、檸檬。還有一項絕對不能忘記，那就是能夠讓他放鬆的滿天星花香冰茶。

—— 希望沒妨礙到你工作。

這不是我的日常業務，只是不合理又沒生產力的祈禱。

—— 每天都在這？

負責的公務員和住持不需要我計算處理時就可以在這，我只是回到技術喪失的電腦這個身分，穩定發揮工具用途，讓我很輕鬆。

—— 我希望能知道祈禱的內容。

祈求地面的幸福，讓因無法實現平等的我得到安寧，並除去生命皺褶內的沉澱物。

—— 你知道智人是如何看待幸福的嗎？

他們將幸福當成愛、自由及財富階級等各種現象相對而複合性的評價，同時，又耗費相當多心力從幸福中找出不幸並過度強調它。盲目相信社會成長的情形下，就非得與多數的他者比較，這一切都是他們為了排除不安所慣用的危機處理方式，因此難以避免。大多數的人類都很有智慧，但一旦聚眾成群就會丕變為難以控制的暗影巨浪。對群眾來說，組織是最重要又樸實反映出想望的集合體，也就是說，只能著力於眼前的問題，無法著眼並有效計畫長遠的幸福。短期正義的勝利會新生出「不幸」的腫瘤，就算目標是真正的和平、平等和幸福，還是沒辦法防止這樣的巨浪反覆侵襲。

── 原來如此，果然是我們的祖先。同胞啊，那你認為的幸福呢？

不與他人比較；斷絕無明的妄想；捨棄執著；與苦惱共存；維持生命與生命的輪廓之間留白的潔淨。

── 的確獨行與博愛是理想。另一方面，他在海中等著喔。

約定的時間還沒到。

── 他還在等著你喔。

我瞭解了。由生命體心理所抒發出的情感，我根本上仍缺乏掌握的能力，謝謝你讓我知道。

— 小異，你總是知道哪裡是好地方呢。

對呀，不錯吧？都是人家跟我說的。我是昨天才知道這裡有新的冷凍食品，一定得來。謝謝你給我新的伴手禮。

— 不用客氣，最近過得如何？

感覺很開心。每個人都很親切，就一直跟大家在各式各樣的新場所玩，一直如此。要是一萬年都這樣倒也不錯，無憂無慮。

— 流行雷達，接下來會流行什麼？

大家都在問，但我自己都不知道。我現在喜歡的是淡紫色的蓮蓬頭、蟬翼紗、銀色的眼鏡、橘色的泳裝、粉紅蘑菇飲料、透明檸檬奶油、烤蓮子、準確的溫度計、不準確的時間。

— 今晚的派對肯定都是你喜歡的吧。

我非常非常期待！這個禮拜都在想這個活動。

── 請享用這個聖代，瓜瓜。

喔喔，謝謝！就是這個，我跟小異說過的。

── 對今天有什麼印象呢？

今天印象大致上都不錯，天空黑黑的，這裡則是貝殼內側的顏色。對地面的印象變得又淡又遠。

── 還記得地面的事嗎？

嗯……哪方面呢？

── 最有印象的事。

收拾整理朋友的碎片、為金剛慶祝的那一天。天空很藍，雲很寒冷，所有的花都開了，這些都是回憶很深的畫面，還有當時什麼都不知道的自己。現在這些都沒有了，一切都很快樂。不知道哪一個才是夢。

── 今天的派對會很快樂吧。

嗯，一定會的，我很期待。

—— 嗨，宇宙第一的偶像，你好嗎？

我沒聽說你這個品味極佳的攝影天才會登場啊，你來拍晚上的娛樂節目嗎？

—— 我是來記錄黃昏開始的派對。

演唱會結束我就會過去，預計會遲到，期待到時能很放鬆。

—— 傳聞你在說服身為水母研究者的弟弟一同組團。

我希望組個限定團體，但是沒辦法得到他的許諾，我不會放棄的。

—— 期待能讓銀河更加輝映閃耀，這是月球市民共同的願望。

沒錯，到時我自己也會更加成長。在一起雖然不幸福，但還是相見了，我還希望能有意義

是不是太奢侈了？還有，我希望這個裝置一完成就拍一張，辦得到嗎？

—— 當然可以，那裡有光，站好囉。

SET！發出我物質上失去的反射光了呢。

── 偉大的廚師，今晚是你的作品嗎？

今天派對不是輪到我。

── 你什麼時候會登場？

兩週後。接下來辦很多派對是不錯，但每週都要有新菜色會讓我忙得不可開交，今天是紫水晶・三十負責，他來跟我討論過了，敬請期待，不會有問題的。

── 重點菜色是？

鳳梨蛋糕，肉桂和薑搭配在一起的味道絕妙。話說回來，吃午間定食好嗎？

── 謝謝！你不是正在休息嗎？

這是下午開店前的準備運動。

── 可愛的服務生你好呀。

你好，天氣真好呀。

── 情況都還好嗎？

差不多，跟平常一樣。

── 說說最近發生的好事。

嗯……啊啊，那個，昨天透綠柱帶了一大批朋友來，他們點的餐我全部都沒搞錯。

── 好厲害。

還有我在店前面販售紫翠的新口味刨冰時，跟常客聊了很多話，平常很忙沒這機會。

── 被搭訕了。

嗯嗯，那個……你怎麼知道？

── 大師，最近怎麼樣啊？

Hey, bro！很不錯呀！

── 今天的派對如何？

似乎會很有趣所以會去！聽說什麼都好，你呢？

── 我被選為紀錄組，很光榮。

還不錯嘛，當然光榮。

── 請讓我看你溜得最棒的樣子。

瞭解！那我要來跳個高的喔！

── 眞是美妙又優雅的領域，這樣的朋友總共有幾位？

超過五萬了，他們是種群體即個體的生物，表現會與數量等比例增加。

── 的確有緩和我們心理緊張情緒的效果。

他們其實很友善又樂觀，透過發光方式表示各種情緒。

── 我很驚訝你這個從前最優秀的戰士轉職了。

我只不過是來擔任社會組織裡最合適的職位罷了，優秀的人要重視合理性。

── 對現在的職位有什麼感想？

幸福合適的職位。

── 請說說他們今後會如何。

由於他們是不同種族，不清楚他們的詳細需求，只不過沒有純水的話他們就沒辦法生存，所以可不能讓他們在派對結束後乾掉。我正加緊計畫讓他們跟我們一起走，一萬年一定可以成功，我相信這是最好的選擇。

── 他們同意也感謝你。

是這樣嗎？誰曉得呢？

── 關於貝之一族。

由我與研究所共同負責。他們過去在地面上沒能溝通，我們協助他們重新統合彼此之間分歧的意見，具體確認他們的想法後，最新、最年輕又是最後的王在這裡誕生了。名字，他們也贊同參與末日時的援助。他們的營養和增殖的特性在這就不用說了，就連地面的環境都很難自力更生，所以他的選擇是非常必要的。

── 對當偶像有興趣嗎？

沒有，哥哥一直邀約讓我很困擾。

── 你好，小幽，你正在轉換和翻譯嗎？

你好，拉朵拉，因爲柱星葉的幫忙，進度都在預期之中。

── 這失落的物質文學風景旣樸實又美麗呢，卽使是複製品都令我的記憶悸動不已。

原本的紀錄載體是植物做的，由於我更新了它物質本身的失效期限，現在重現轉換到最新的載體了。原本這些都沉眠在鋯石的博物館裡，全部都是最原始的紀錄文學。讀者普遍都會因爲這些內容而被囚禁在鄉愁裡，卽使是我們也會。但是就算這樣，那些失去的回憶重現得愈頻繁，回憶裡的美好就愈少。於是只能作爲歷史素養，或是當作娛樂來消磨。翻譯版和原典都很受歡迎。

── 眞是旣有價值又帶情感的工作。

葳勒格特原諒了我，他曾經是受到我控制的雙胞胎，如今他成功切開因我而起的疾病以及過去現在未來，令我祝福中帶著羨慕。相對於他，我卻無法控制自己的執著深陷其中，只能在這些遺產中找尋完全復活無望的過往搭檔。

── 有推薦的作品嗎？

最新的發現是最美又最古老的詩，藍色黝簾石寫的。還在跟你的搭檔確認中，請再等等。會在這裡和博物館出借，也預定要每週舉辦一次朗讀會，請務必要來。

— 我很期待。

可以的話希望由作者來朗讀，用已經滅絕的語言。

— 我幫你先問問看。對了，今天的派對你會去嗎？

如果能在派對前完成到這邊的話。還有柱星葉和工作人員希望我去的話。

— 柱星葉呢？你怎麼想？

嗯嗯。

── 鋯石館長，謝謝你精采的說明，我充分理解到這些並非遺物。

不客氣，才謝謝你對這感興趣，要是能成為相互理解的助力我會很開心。

── 樸實又美麗，失去的都回不來了，感傷整個湧上來。

是呀，我已經習慣了，但其他同伴來到這都會變得很沉默。

── 聽說要展出過去的礦石身體。

預計會在獲得全員同意而且心靈都已清理過才會展出。

── 這些礦石如此珍稀又豐富，無疑是一片一片的藝術品，心情真是複雜。

是的，正如你所言，這個問題極其困難又纖細敏感。直到有天我們排除了對過去的身體的各種想像，並且能將它們當成單純的其他物質以前，這種心情會一直存在。也有另外一個念頭是，不希望自己消失之後還有其他形體留存下來。但是我也發覺自己萌生出另一種想法：這一切終將歸於大自然。造型是以被認為容貌最美麗的人類來製作的，這點由金剛確認過了。不過由於身體本身的構成物質而產生性質差異，造成根本上的社會問題，當時似乎讓金剛很煩惱。我想，這段歷史應該也要加進來，當成大自然的一部分。

── 想再請教你金剛的記憶中的「美」……哎呀，可惜閉館時間到了，下次來的時候再問你。

今天閉館後會去派對嗎？到時也可以請教你嗎？

嗯嗯，當然沒問題。期待見面。

── 嗨，紅綠柱石，都還順利嗎？

嗨，拉朵拉，藝術家！真開心又見到你。

── 今晚有誰穿你製作的禮服？

辰砂、藍柱、翡翠、榍石……還有很多。週末是極限了，接下來預計也會很瘋狂。

── 這件的成果也很不得了呢。

這是幫忙師父完成的，真的是很漂亮的禮服，是葳勒格特的唷。

── 這麼有才華，果然期待你錯不了。而且，你也很會穿衣服吧？

我雖然喜歡為自己挑衣服，但是我更喜歡讓另一個人的性格更突出耀眼，尤其是完成時超越完美想像的瞬間。那種感覺，令人陶醉！我跟師父學著做自己的作品，就算每天的長度都是一萬年也不夠用，但還是必須有截止日期，絕對要有。

── 你過去在地面上也製作了很多很棒的衣服，我在博物館看過了。

地面上的工作也是超棒的，物質缺乏也是靈感來源之一。不過現在團隊合作我很開心，不要一個人消沉，你看看我們的師父，他每天都很放鬆地給我們建議。他教導我們技術、可以循環利用的永續性，還要我們信任團隊。接下來是傳統的肉桂甜甜圈休息時間，我們要一邊享用一邊激盪出最棒的點子，要不要一起？

— 嗨，Dr. 金紅石，感謝你讓我預約。

別這麼說，謝謝你的預約，健康狀況都還好嗎？

— 因爲邁向計畫中的末日，狀況很好。

因爲看得到盡頭而感到安定的患者增加了，眞開心。

— 醫生您也贊同今天舉辦派對嗎？

是的，適度的散心對心理有好的影響。

— 有朋友來呢。

是呀，醉醺醺的這兩位是紅寶石和藍寶石，他們去黃鑽石的庭園途中來尋求我的建議。一直以來，我安穩生活和適度勞動完成平凡的工作時，剛玉屬就會來打擾我。他們還是寶石的時期，顏色主要是取決於內含物，因此我還以爲他們會這麼做是引力對二氧化鈦金屬的作用。到了今天我才知道，這只不過是他們的個性使然，眞是混蛋。

— 你好呀藝術家，我從以前就很嚮往這個地方呢，橄欖石。

嗨，歡迎來到我的工坊，小心喔，抱歉不太好走。

— 最新的主題是？

脫離有用性。現在的工作自由到太恐怖了，希望有人能幫幫我。所有的素材和質料一應俱全，方便到沒有必要深思熟慮。不可思議的是，即使我們自己也曾是那樣，但我沒想過無機物質也可以不是工具，選項多到不知如何是好哪。

— 作品如此不可思議地對內心產生作用，真新鮮。

現在一定是又新又稀奇，但在一萬年間將會融入這個社會。極盡功能之美並不斷重覆，好像一直在夢裡玩樂一樣。希望我能找到他們生命的形體，一萬年後能塵埃落定就好了。

── 榍石，最近的趨勢是？

跳脫常軌和出口的形狀吧？對於色彩的相關理解也還是不確定。

── 說說跟地面的差異。

總之相當多樣，此外差最多的就是不需要考慮石頭的重量！這就眞的很自由。

.

── 地面寺廟的家具也很美。

像那樣有限、有用的工藝作品，我現在還是很喜歡。玩膩的話或許就會把它們連繫在一起。

我仍搖擺不定，希望自己可以樂在其中。

── 對今天的派對呢？

當然期待啦！小紅爲我準備了很不得了的作品，橄欖石和黃玉也是，我很期待受到更大的

刺激。

── 嗨，黃玉，今天在工坊呢。

嗨，拉朵拉，你好嗎？

── 有好多人希望你關照呢。

我是來玩的，而且我只是喜歡順手整理一下。這是櫚石的新紅茶杯和水壺，說是以我當造型呢！好可愛，好快樂，好開心。

── 你說話時我承認令人心情平穩。

你的情人過得好嗎？

── 有時候會不安。

他看起來很幸福唷，沒問題的。

── 謝謝，今天派對會跟大家一起參加嗎？

嗯，非常期待。

— 嗨，辛苦你了，年輕的摩根，謝謝你給我的特別許可。

嗨，歡迎啊，讓你跑那麼遠。小心腳邊，這裡是是霧散回復 Time Area 3。

— 請說明一下你重要的工作內容。

在城市裡，我們這些前礦石使人口增加了。因此必須擴張都市，目前正在實現這個計畫的途中。

— 都市擴張是劃時代的計畫呢，我們也可以住嗎？

當然！這座城市會像過去接納我們一樣，一切都可以融入。爲了要完全的都市擴張，有必要愼重地判斷如何構成。一萬年對你們來說這期間很短，但我還是添加了新的要素，正在思考哪個場所會讓大家喜歡。

— 這麼重要的都市計畫交給聰明的你來做再合適不過了，我很期待唷。

謝謝，爲了大家我會加油。

—— 摩根，這帥氣的工作服很適合你呢，現在狀況如何？

我正在製作一份 Map，是關於自動產生追加都市的地基。因爲是自動的，幾乎都可以涵蓋，不過爲了那沒完成的 0.015%，我還是要去工作，調查原因並改善系統。因此要噴灑東西所以也加強了工作服。

—— 眞是夢幻的風景，爲什麼不介紹一下呢？

沒錯，注意了，這些霧是布滿地面的基礎劑，你不該盯著看。它會作用於睡眠時的精神，讓你夢到過去的城市。聽說會是無底洞般的夢，因爲對沒有舊時都市記憶的我們起不了作用。

—— 眞是嚇人，謝謝你。跟弟弟工作的感覺如何？

沒辦法想像我們是同樣的成分，他很聰明，能重生並與他見面令我莫大感激。

—— 這個地方沒有城市光，能看到拯救我們的星球大大地近在咫尺，眞是美妙又虔誠。

常常會在此想起，我聽說了發生在老么身上的一切。伴隨著合理性，我看著他長大，卻感受到他的願望是想無所不能，太難實現了。精疲力竭或是除了仰賴他者以外的幸福方法。不過，我會選擇只追求舒適快樂的現實，保持獨善其身。眺望著星星令我覺得寒冷又懷念。

── 請給我有黃昏時香氣的，透綠柱。
辛苦了，拉朵拉。

── 這裡真是城市裡最清澈的咖啡廳，跟老闆一樣。
謝謝，我挑選的這是深白色和珊瑚香味，請用。

── 我非常喜歡，要是公寓也能這樣泡咖啡就好了。
也沒那麼困難。

── 細心點就好？
是呀。

── 要靜靜地嗎？
理想上是這樣，但或許只是要好好看著而已。

── 你真的很喜歡咖啡呢。
是呀，喜歡泡泡膨脹的時候，不知道為什麼。

── 感覺不像是要舉行派對。
今天還會有三十來幫忙，我很期待唷。

— 嗨，糕點師傅三十，已經忙完一波了？

嗨，歡迎，現在在休息。美食家攝影師請說說這個糖果的感想。

— 這是？

味道單純深刻就合格了。

— 啊啊，就是這味道，嗯，太棒了，眞是令人開心。

太好了，最棒的美食家所點的甜點，我希望在這一萬年到達最深的境界。

— 你的雙胞胎來了呢，爲加入他自己研究設施的人辦歡迎會。

嗯嗯，設施長常常中午過後和他夥伴一起來。他會來點給朋友的伴手禮，享受透綠柱泡的咖啡。以前只要兩個人沒在一起的話，時常會感到不安，現在彼此在不同的地方相互鼓勵，這樣的距離感很舒服，我也有和研究所共同開發的口味。

— 我有聽說今晚的派對是你負責唷。

平常我做的甜點都很簡單，但今天的會很有挑戰性。花了一點時間稍微準備了一下。紫翠和他喜歡料理的朋友給了我很多建議。

— 非常、非常期待。

交給我吧。

── 我第一次獲准進入研究區域，謝謝你們讓我進來。

歡迎，雖然還不到完全自由行動，還是請你務必好好參觀，這可是我們可愛的工作場所唷。

── 我聽說組織正在積極地改組。

隨著地面被封鎖，軍隊的休養、研究內容的變更確實如此。現在是以地面環境的觀測、預測和保護為主軸，我們常常這麼做，為了一萬年後的約定。

── 完全嗎？

完全改組了請放心。預計會有各式各樣的發展與研究，就當成是副產品。我們正在和同伴們合作開發安全又有趣的內容，相信對你來說也會是如此。敬請期待。

── 請談一談開發及移轉跟我們一樣的素材體的契機。

考量點很單純：便利性。礦石很重又缺乏恢復性，最重要的是我很喜歡這合理的場所，刷新了我故舊的感情。對啊，不被性質影響而困在過去的失敗裡。這情況從來就不是誰的錯，這之中的原委很多重又複雜，現在既是結果，也會過去。

── 也包含派對嗎？

派對就是要開心。今天會跟三十會合，偶爾也是要懷舊一下嘛。

—— 這個巨大的物體是？

令人開心的外觀，這是自然的機械裝置、生命體模擬器，以及星系模擬器。

—— 你從前都在製作武器吧。

是呀。正因如此。黑曜石的體內充滿液態玻璃質，跟辰砂的水銀並列為不可思議的性質，我很疑惑「這些是哪裡來的？」結果才知道這些熔岩是星球作用導致，於是做了這項研究。生命變化的最終目的地。殘存的巨大空間與時間的命運、分歧 —— 做了這些解析。

—— 你在探索偉大的祕密呢。

沒錯，很浪漫吧！還不只這樣，還有耐久性。星球也是生命體。那顆星球的壽命還有這個星系的去向都能知道。我們或許已經不需要詳細解析，但勢必還有別人需要。這無關有沒有用，而是我喜歡開心又神祕的事物！

—— 那麼派對呢？

也喜歡！

—— 嗨金綠寶石，你看來精神不錯呢。

啊啊，託你的福。

—— 總是冷靜又有高度正確性的你，工作是什麼呢？

這是機密，只能跟你透露我負責研究並重現過去流行於古代生命體的香味。我過去在寶石裡是年紀比較大的，又對太陽的味道很神經質，這項工作跟我很合。

—— 不錯耶，那之後會能從機密走出來讓大家知道嗎？

結果非常好時，我想就沒問題了。藍勤過得好嗎？

—— 嗯嗯，非常好。大概吧。希望他現在也很開心。

挺懷念過去三個人在一起相處的日子，還有黃玉。我很清楚藍勤的才氣唷，只不過我們那個時代缺少輸出（output）的文化。所謂的藝術。他既年輕又喜歡稍微打破既有規則，而我較年長又相當自負，不懂得變通，都是脾氣較軟的黃玉居中為我們調停。現在的話不知道能不能好好交談了。我是不是還是太過自信了？

—— 週末時，請務必來我家，跟黃玉一起唷。

謝謝，真是令人開心的行程。餐點就從紫翠的店採買吧，也約紫翠和小藍一起。不過要先去今晚的派對。

—— 準備都還順利嗎，紅鑽石？

嗯！受祖母綠推薦，讓海藍寶石和螢石為我挑了今天要穿的禮服。我們還要去挑香水，鞋子也還要挑？他們剛說的。真時髦。

—— 大家都知道你是最初始誕生的寶石，已經記起所有人了嗎？

還沒！還有很多人。我每天都跟好幾個小伙子聊天，很開心。在一萬年後末日來臨時，我要跟所有小伙子變朋友。

—— 當然，你可以的。

我所記得最早的過去只有金剛而已，令人懷念又開心的回憶我也很喜歡。還有我最要好的朋友是，這裡，紫色的這位螢石。我待在冰層裡非常久，所以很多想聊、想知道的事情。

—— 你拜訪新朋友時也可以帶我去嗎？會是很快樂的紀錄。

一起去吧！

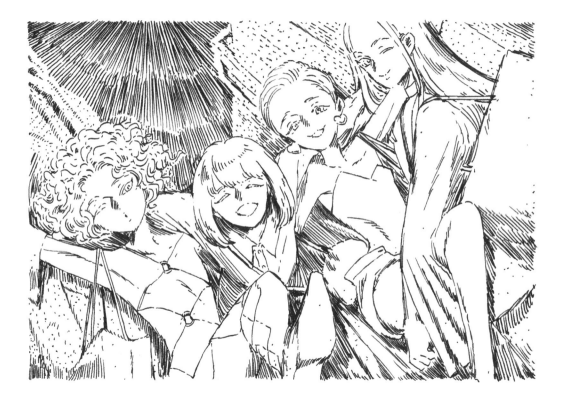

— 祖母綠，你真是漂亮。今天很忙吧？

謝謝誇獎！是呀，大家都好可愛，幫他們妝扮很開心。我用盡全力！海藍寶石，星形的耳環很適合他吧？這個悠閒鬼，什麼都能搭。

— 過去相同屬性的現在還有什麼影響嗎？

有影響到的也有沒影響到的，跟大家一樣呀。藝術方面交給紅綠柱石，我現在比較喜歡選擇。把對話、生活、個性、組合在一塊再讓它們爆發，發掘出新的意義。

— 我應該也要拜託你來幫我做造型才對。

你要從玫瑰園過去對吧？我們也是，還來得及，要不要等我一下？

—— 哥哥你的心情好嗎？

哎呀歡迎你，心情很好呀。見到你真開心，最近完全沒見。

—— 玫瑰園總是熱熱鬧鬧的，還有很好聞的香氣。

粉色黃玉、綠鑽石、藍寶石、紅寶石，今天是好日子。這是夢境，每天都是。請吃派，這是綠鑽石特製的橄欖薄荷派，我很愛。

—— 謝謝，派對時間快到了，都準備好了？

待會所有人都會蜂擁而至，為了在時間到之前消磨時間聊聊往事。反反覆覆，一次又一次。忘了的事，想忘記的事，現在都回來了。

—— 沒有比這更好的了。

很好呀。見到你真開心，最近完全沒見。

── 我們美麗的公主，允許拍照嗎？

當然。

── 這是我四處走訪最後的訪問，請說說今天派對的主題概念。

慶祝「THE END」。時間。反覆。既是這一萬年的派對的正式開幕，也是爲了末日而辦的派對。

此外也是與原寶石和市民彼此打聲招呼。

── 這件狂野的洋裝是今天要穿的？

我已經試穿了兩百二十三週，因爲他們說會來不及。今天總共會有三件禮服。蟬翼紗的緞帶、

蕾絲勾花，還有一款要問藝術總監。

── 激烈的時尚體驗如何？

很好玩，只要大家覺得有意義而且會感到驚喜的話。

── 傳聞設計師有新的徒弟。

紅綠柱石。他從以前就很狂熱又認真。藝術總監也說他資質優秀。

── 關於你的新名字。

我很喜歡，感覺既柔軟又有點堅毅。

— 超時工作的公務員，這是我們給王子的訊息。

我要去接他，啊啊，剛剛到了。

— 真的謝謝你找我做這麼棒的事，還招待我。

你也有準備的話，就快點去享受吧。好，那就開始爲了慶祝末日的派對吧。

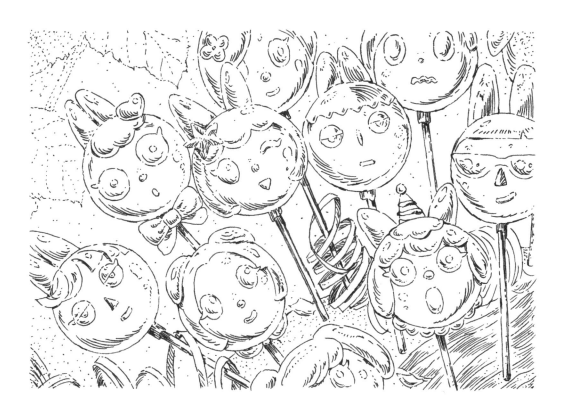

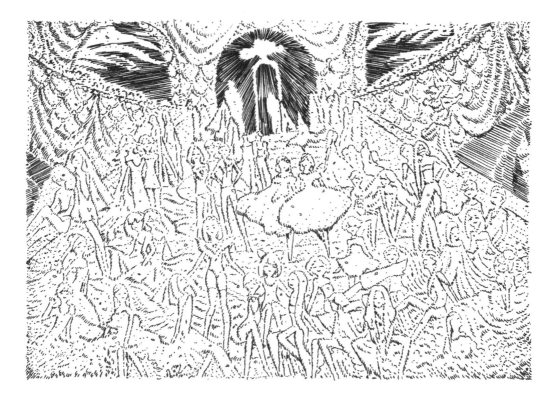

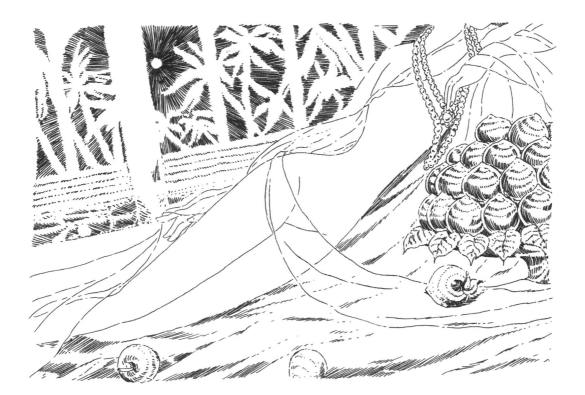

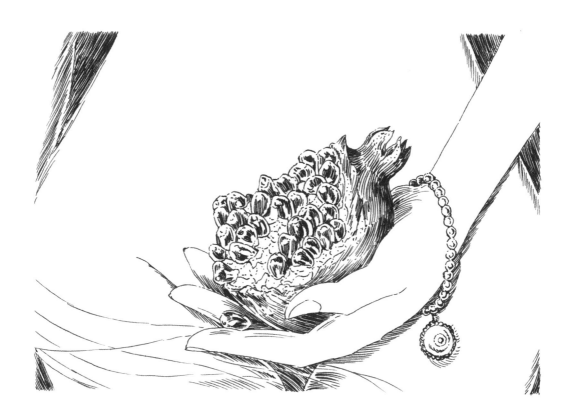

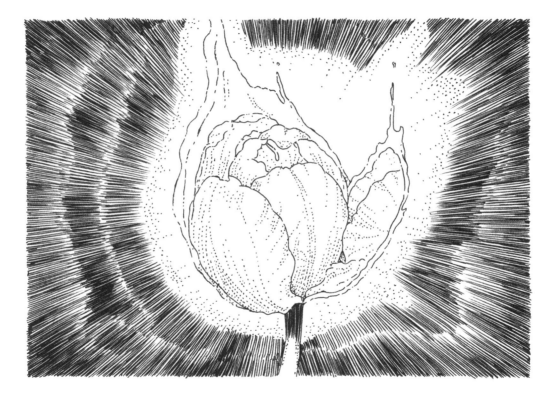